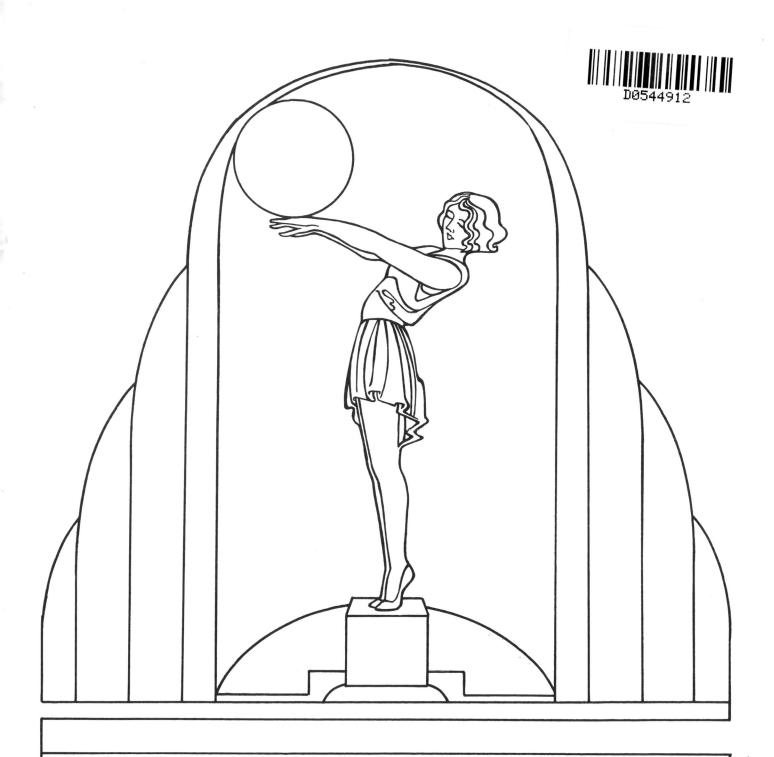

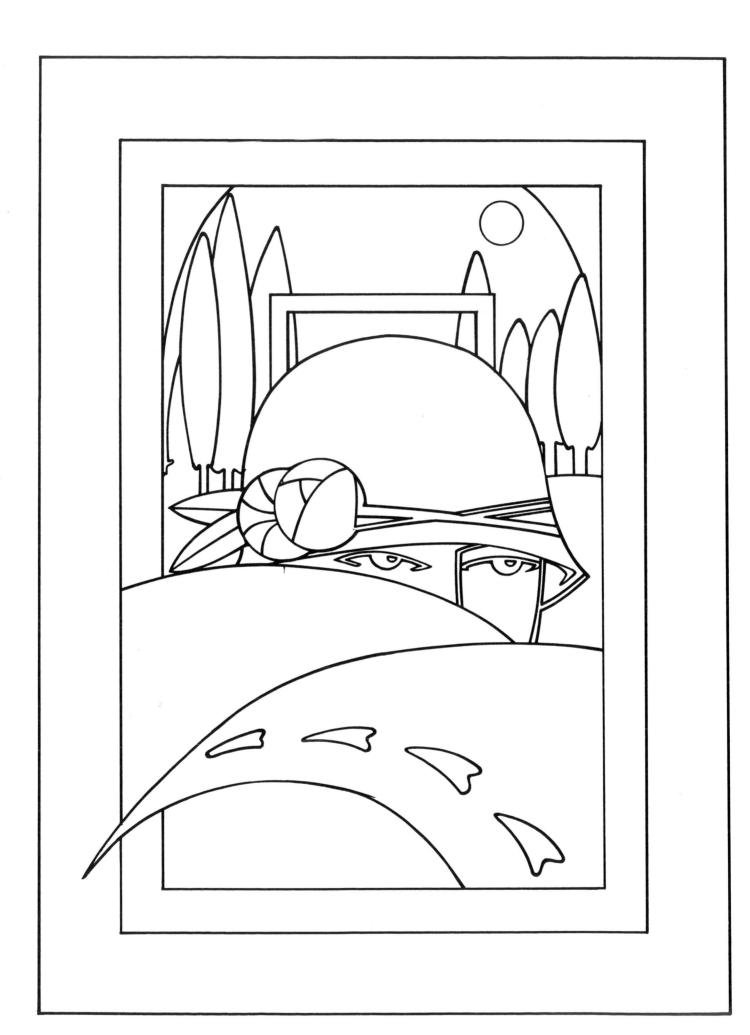

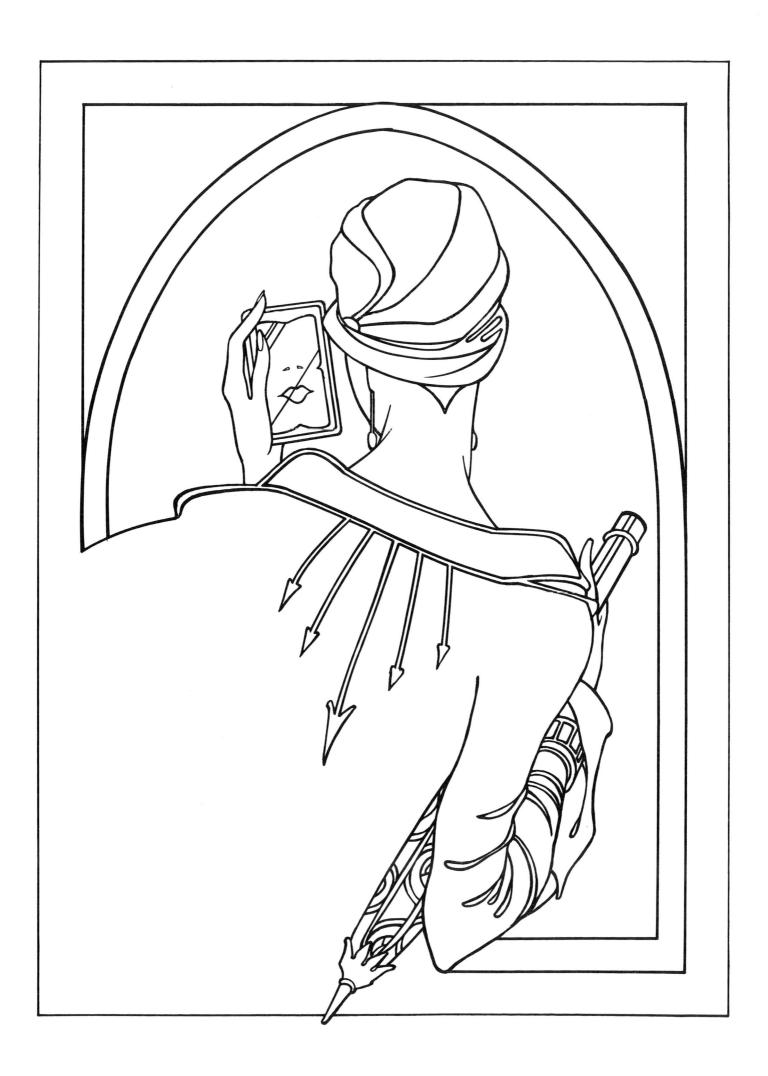

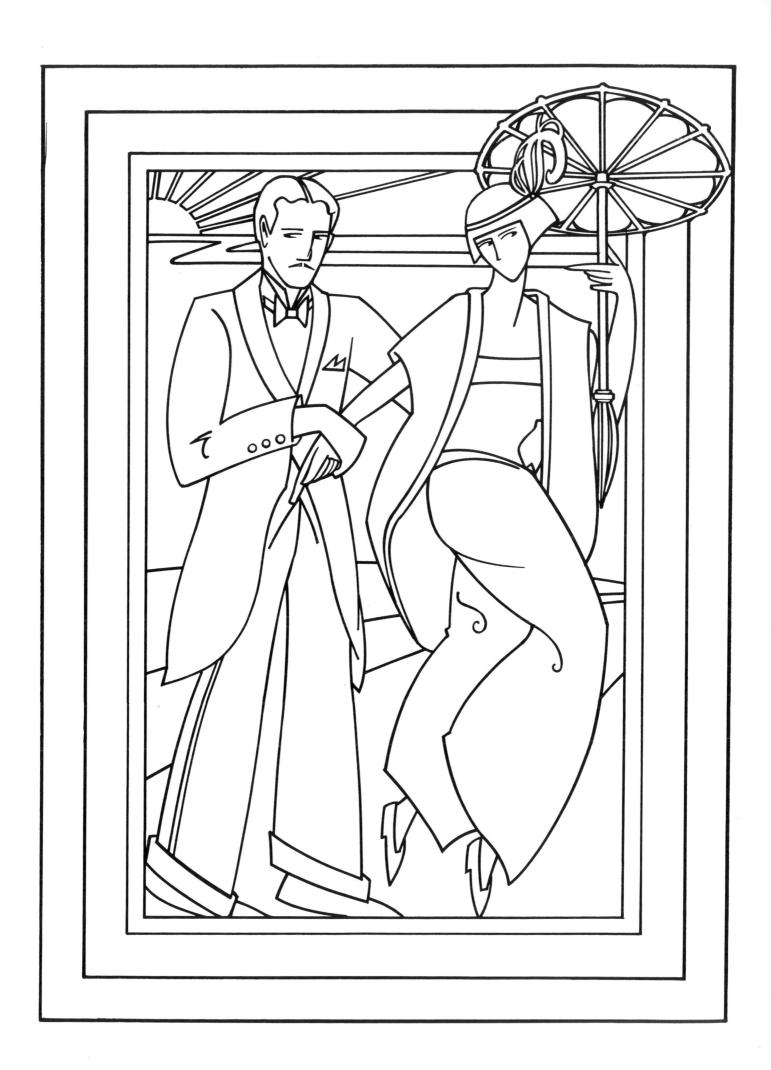

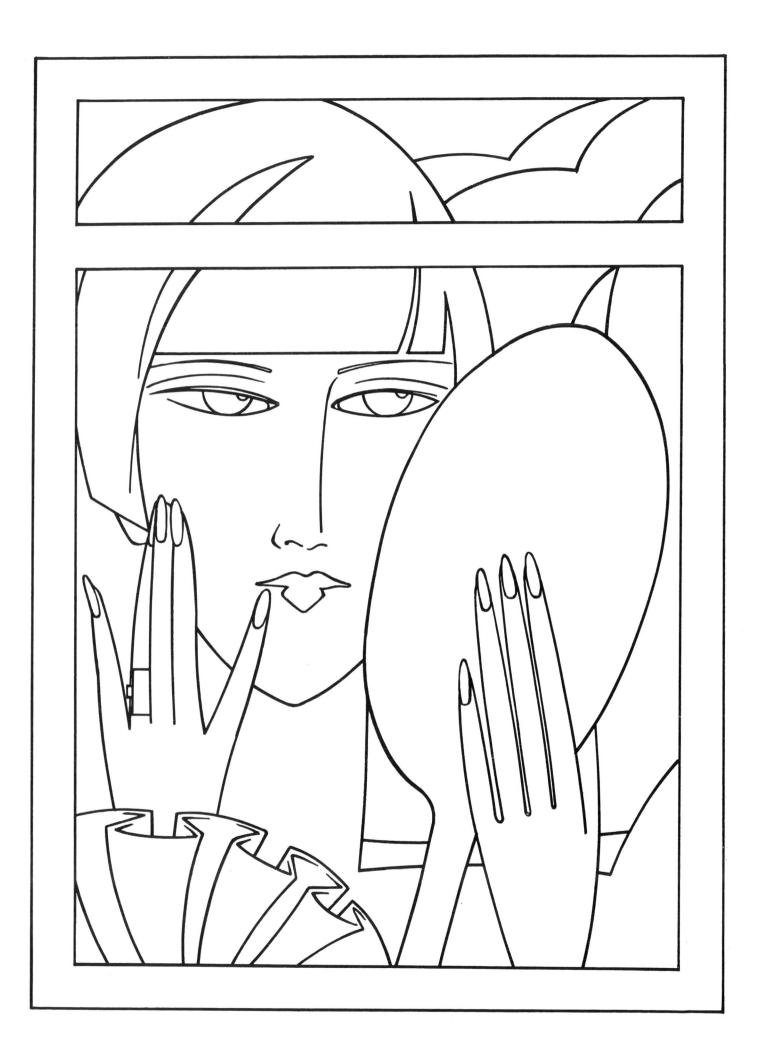

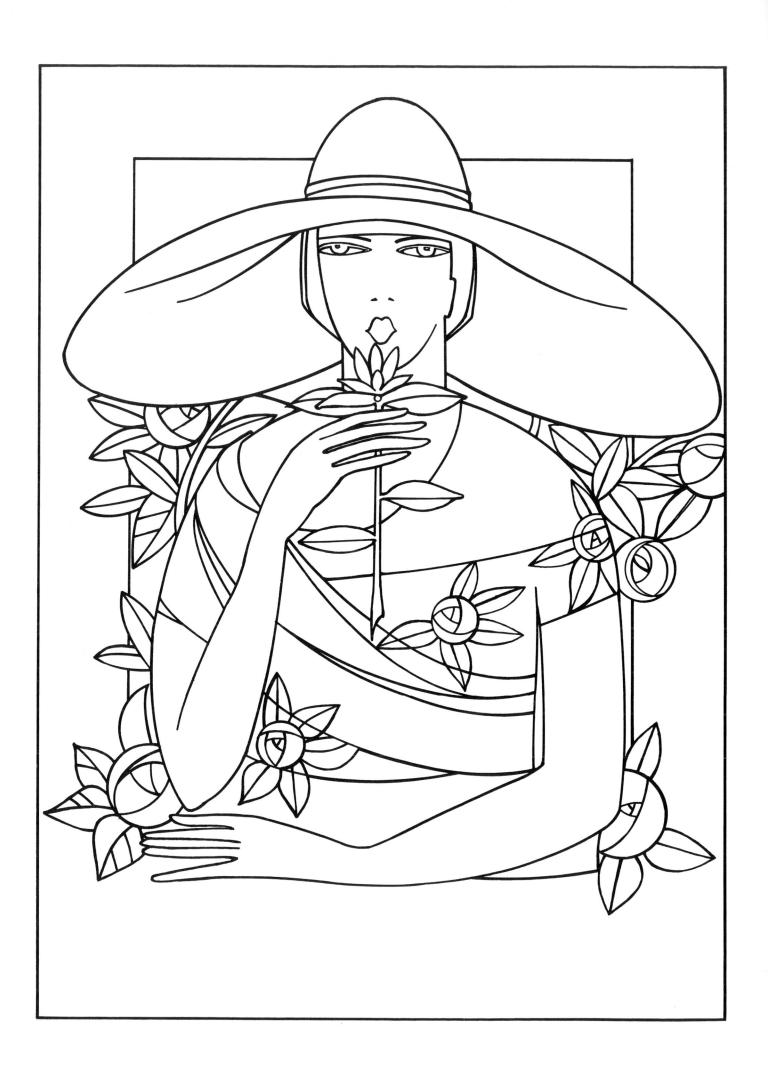

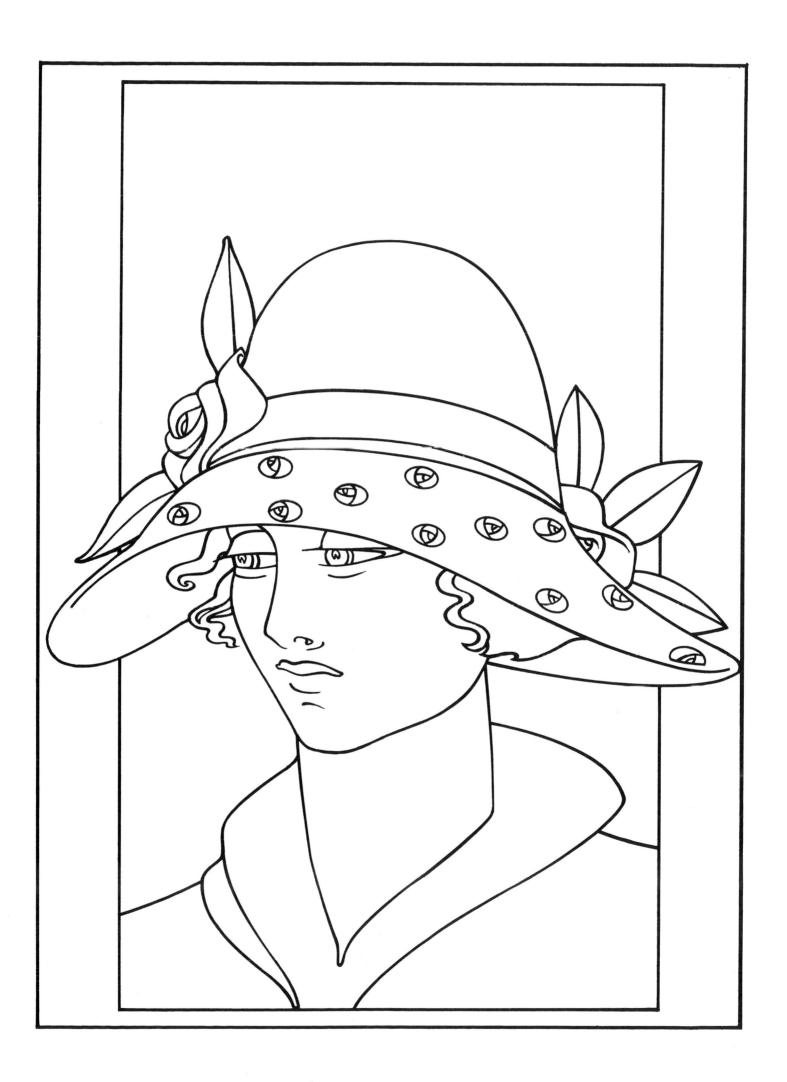

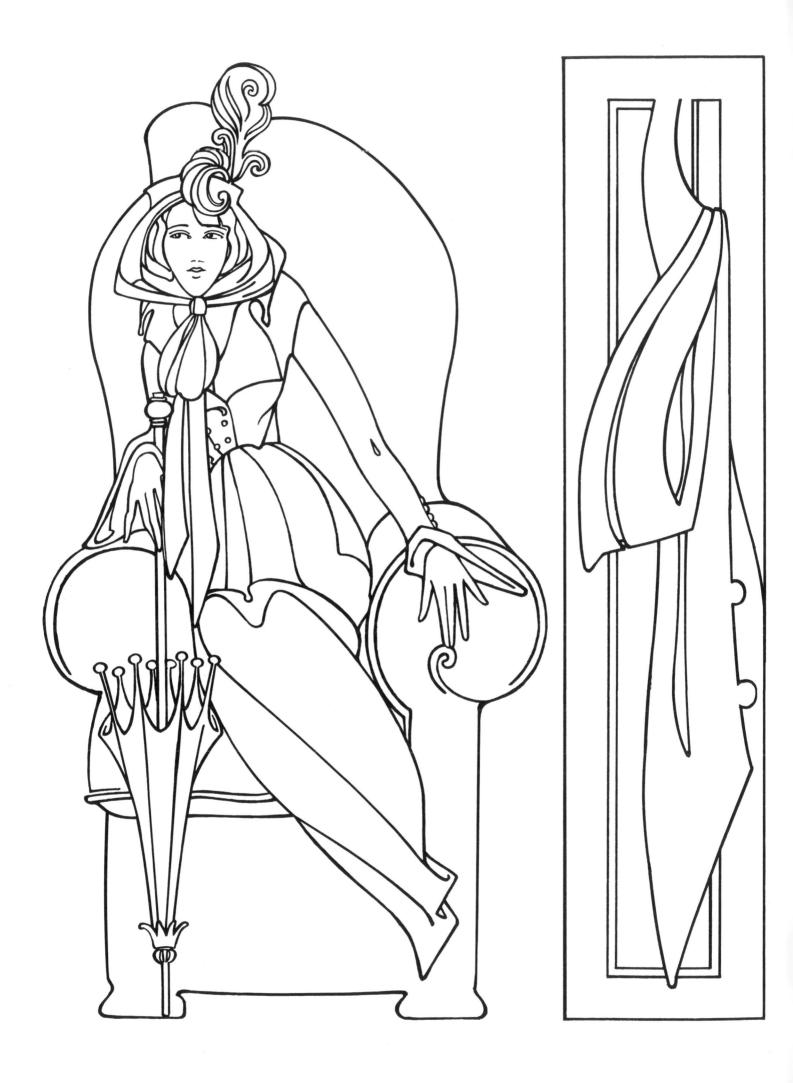

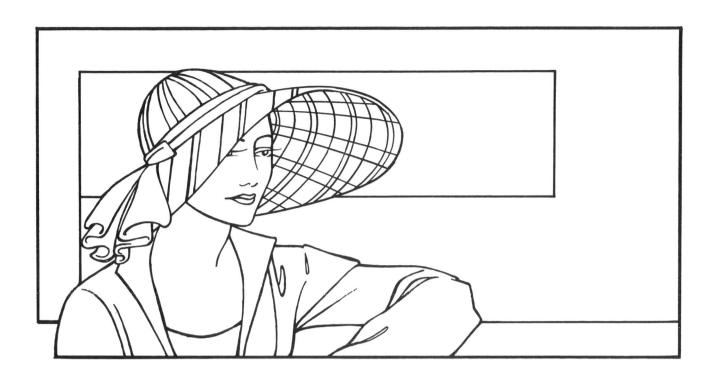

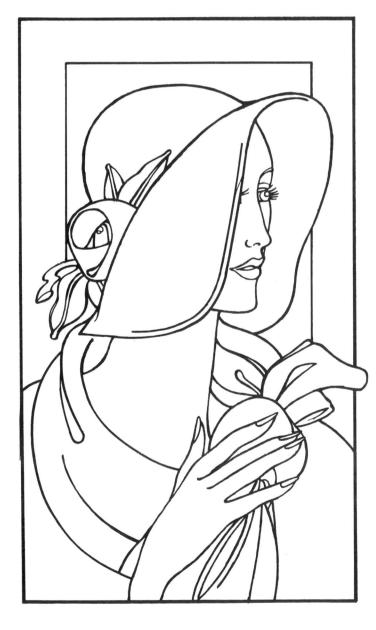

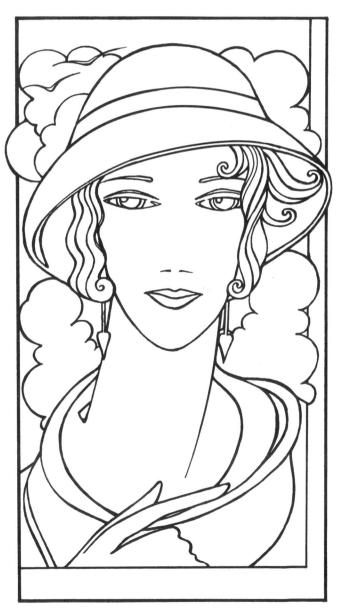

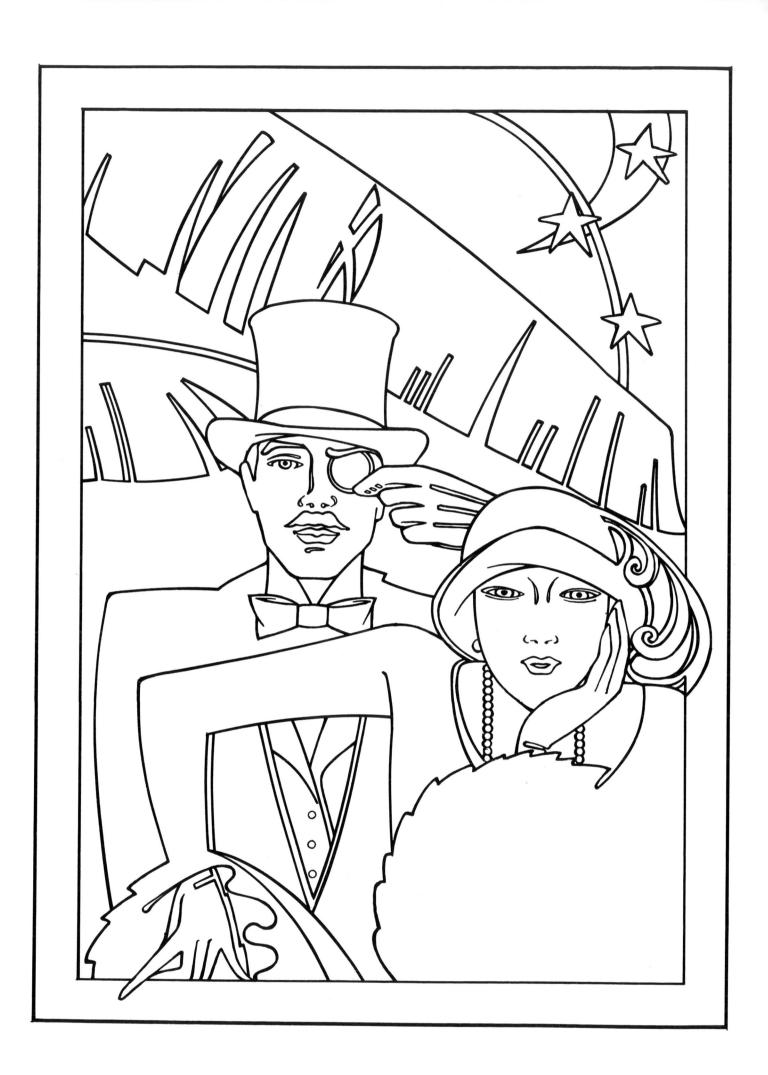

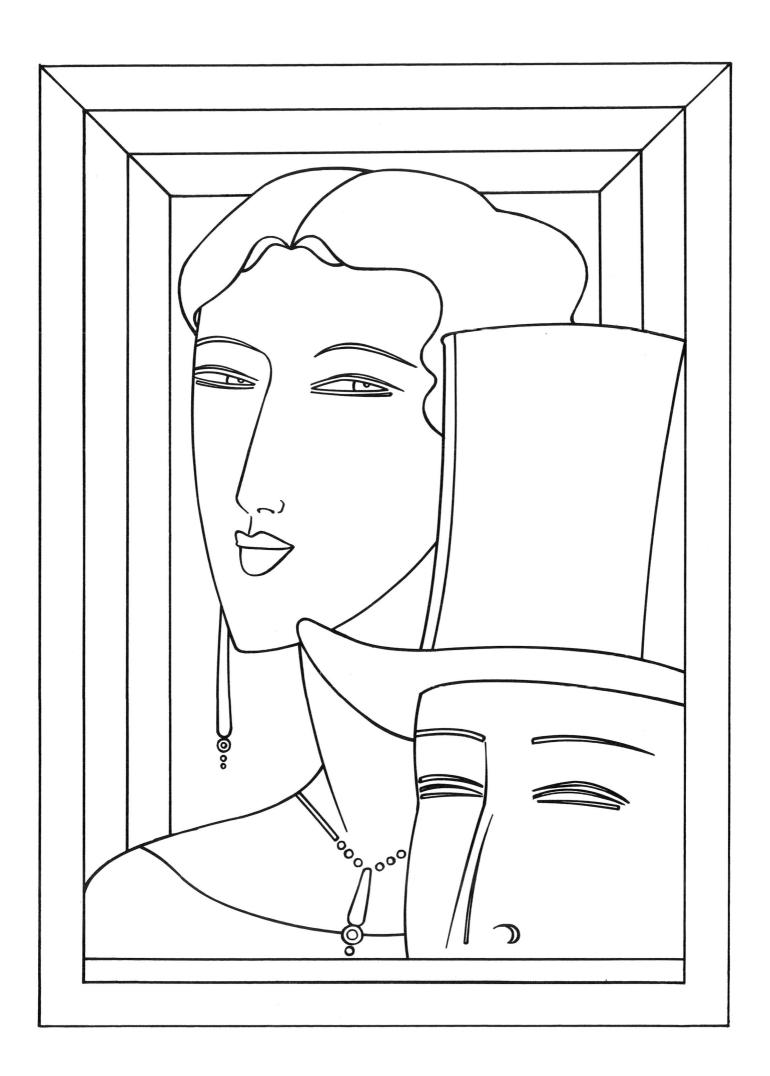

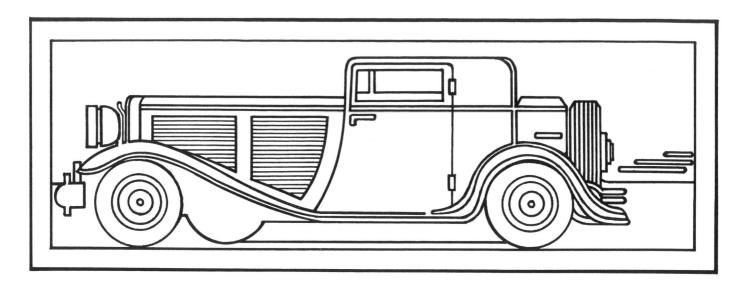

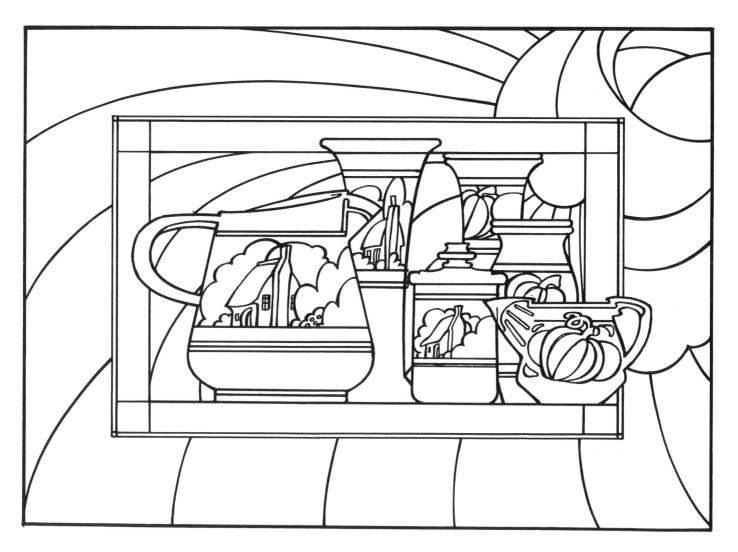

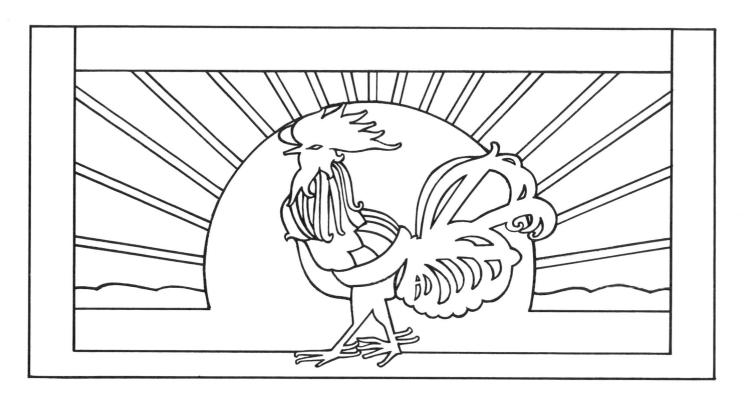

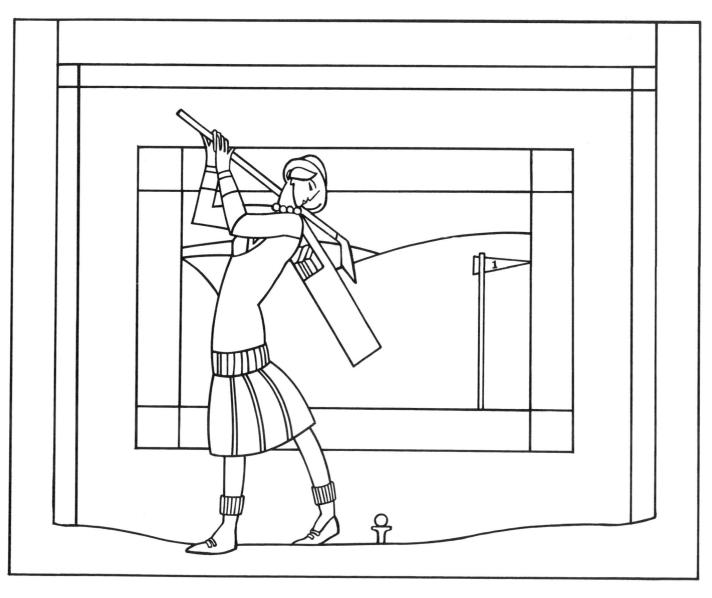

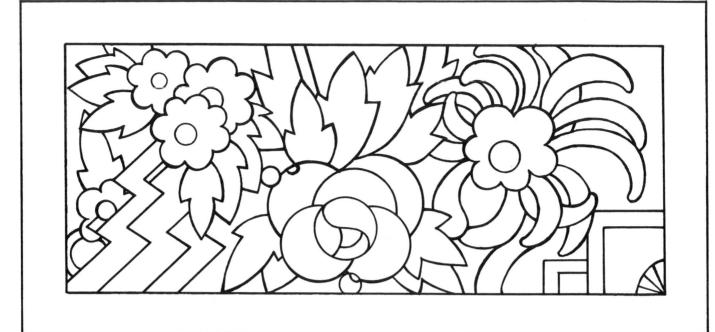

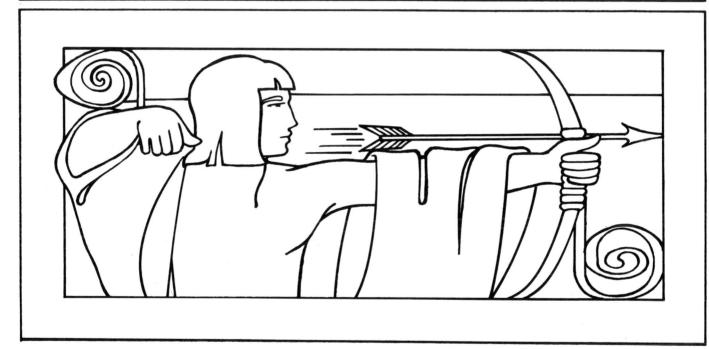

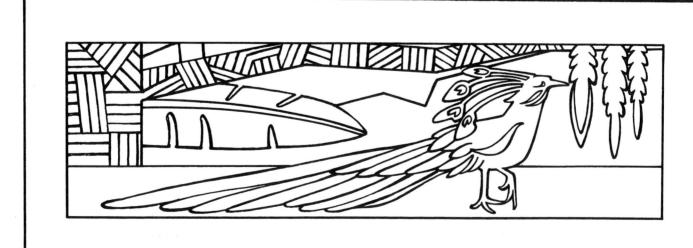

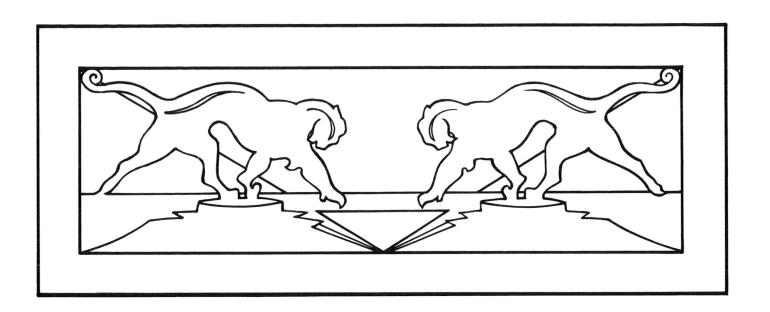

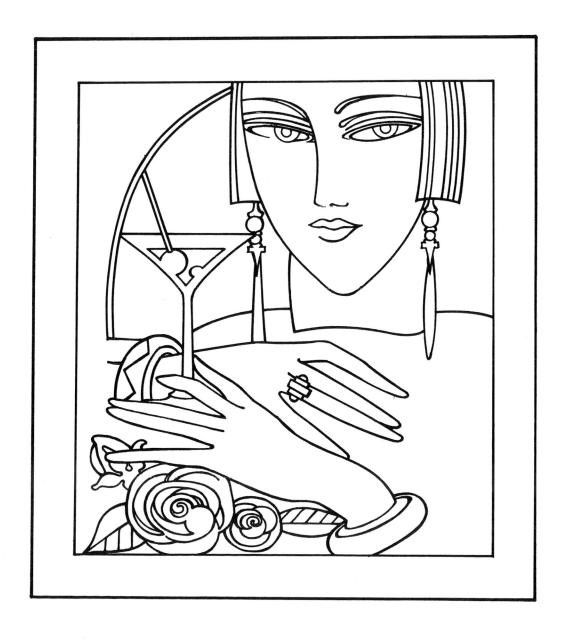

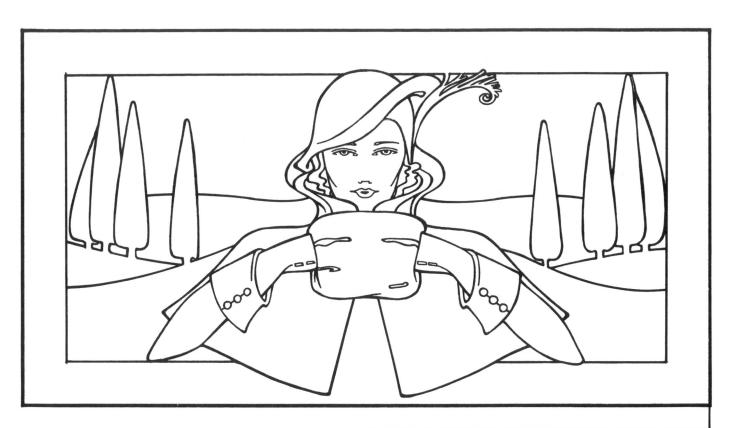

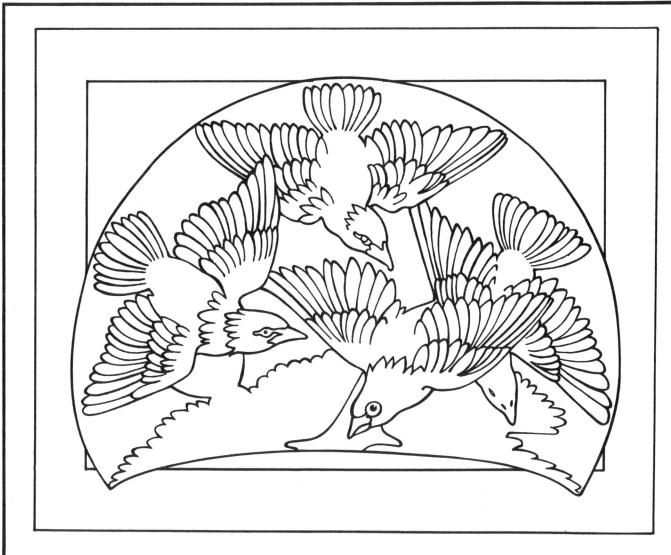

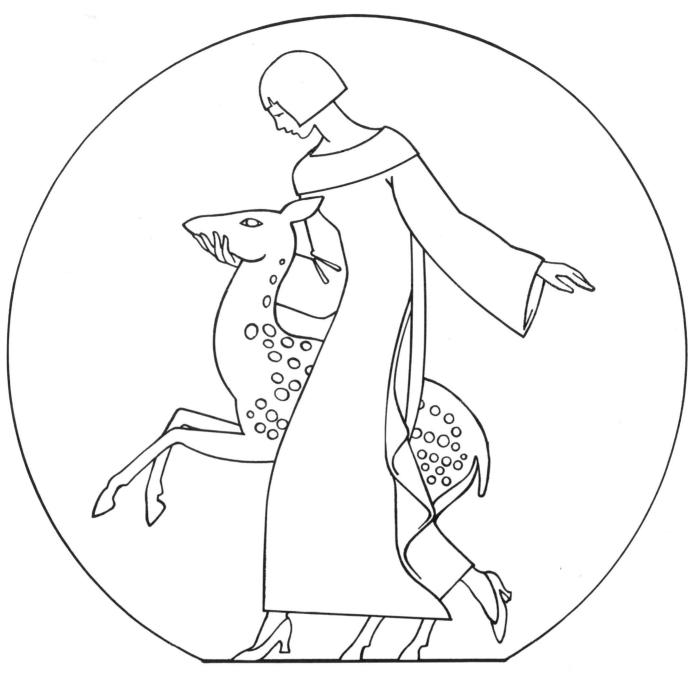

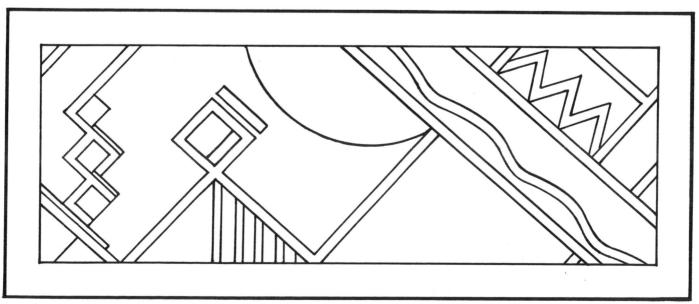

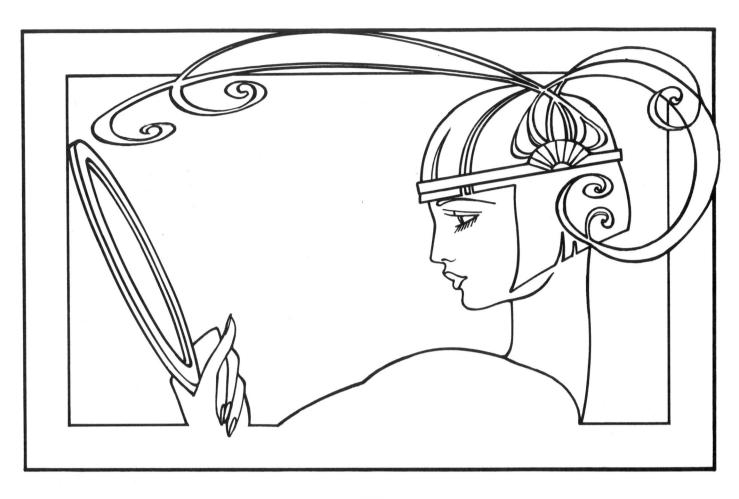

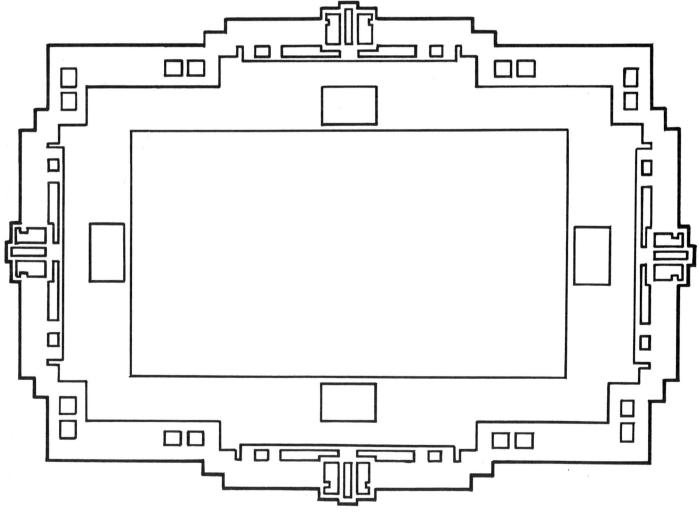

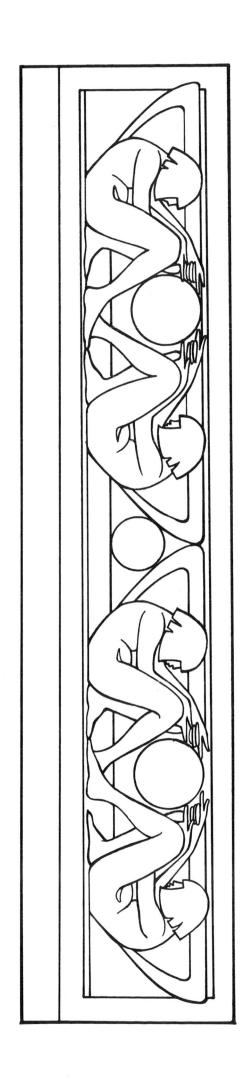

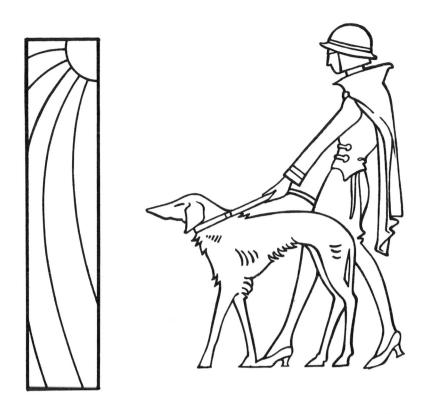

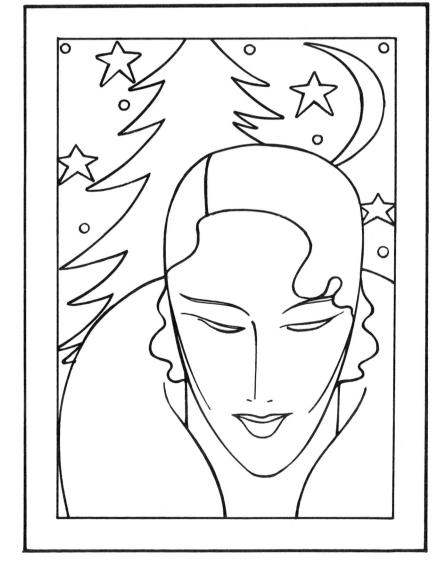

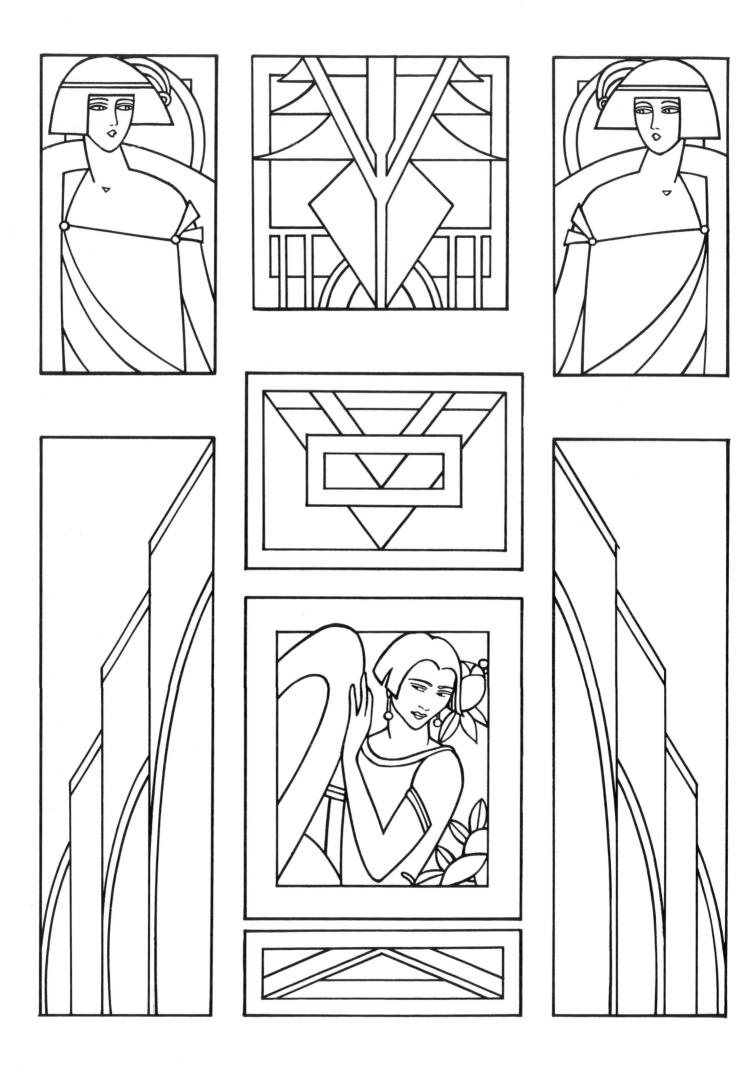

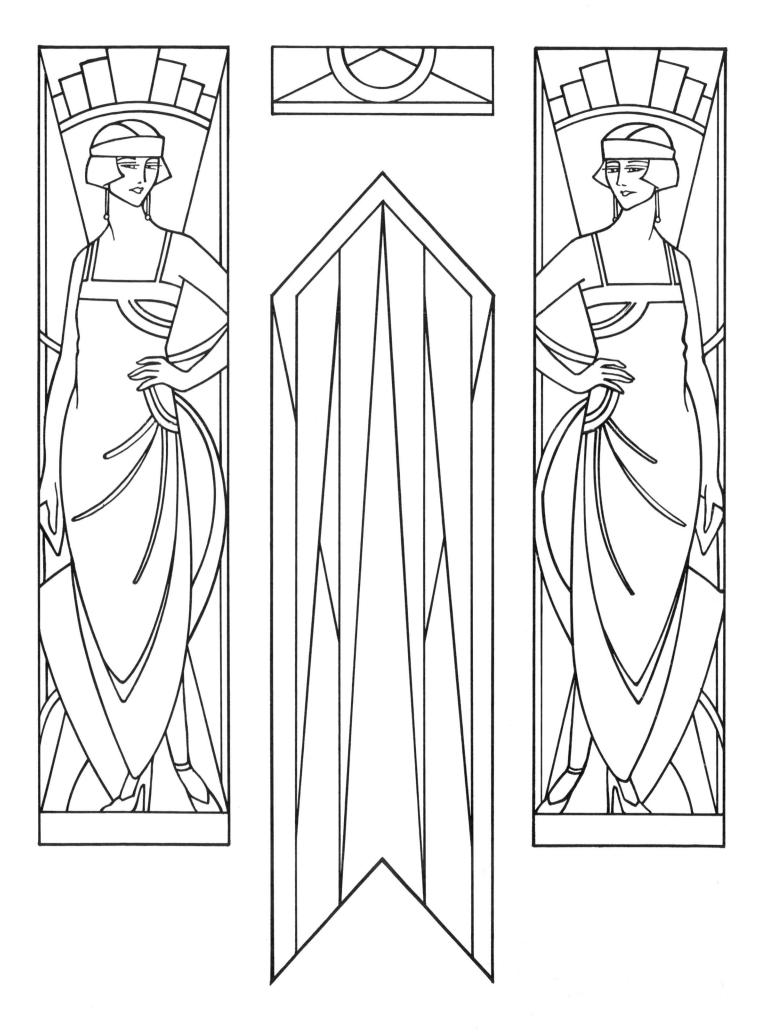

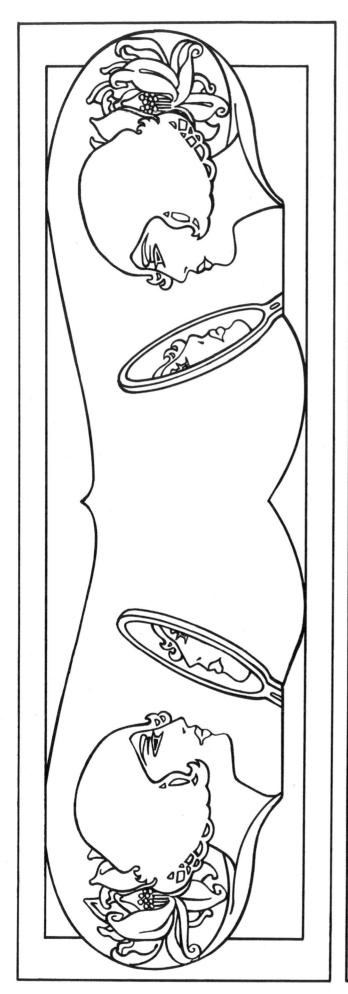

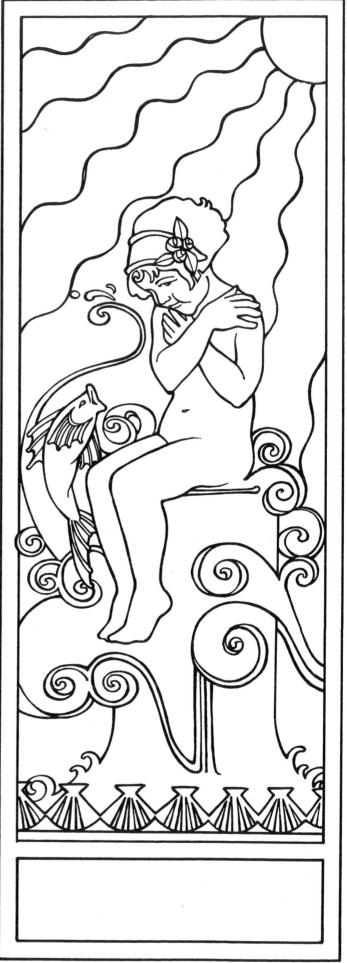

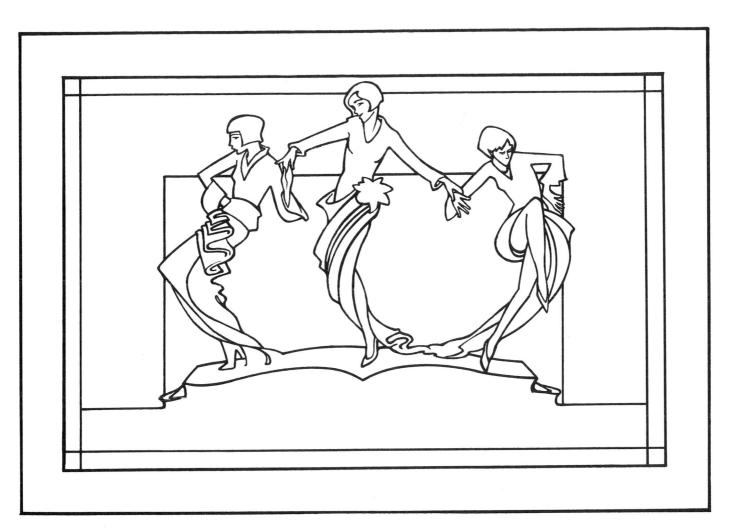

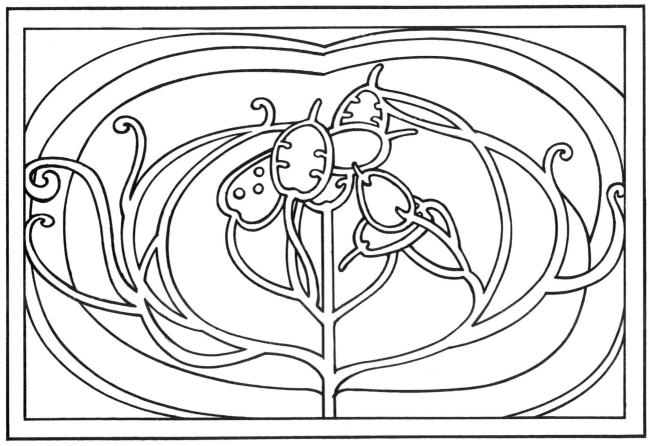

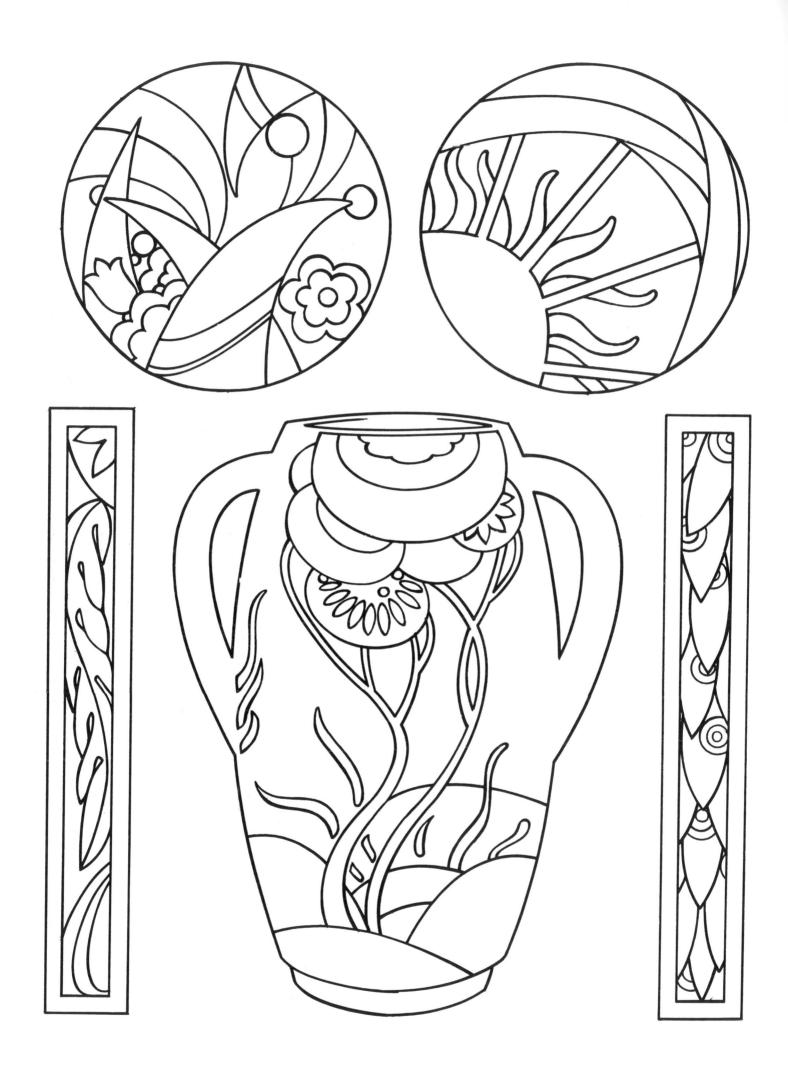

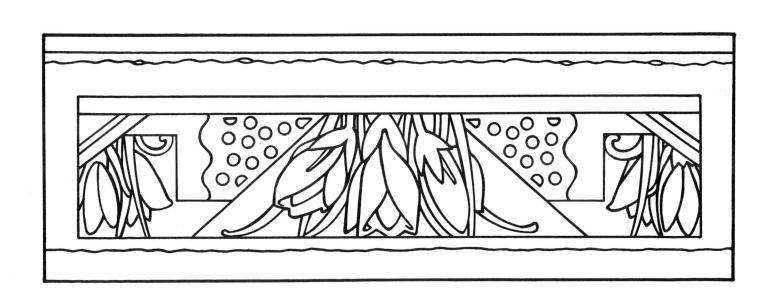

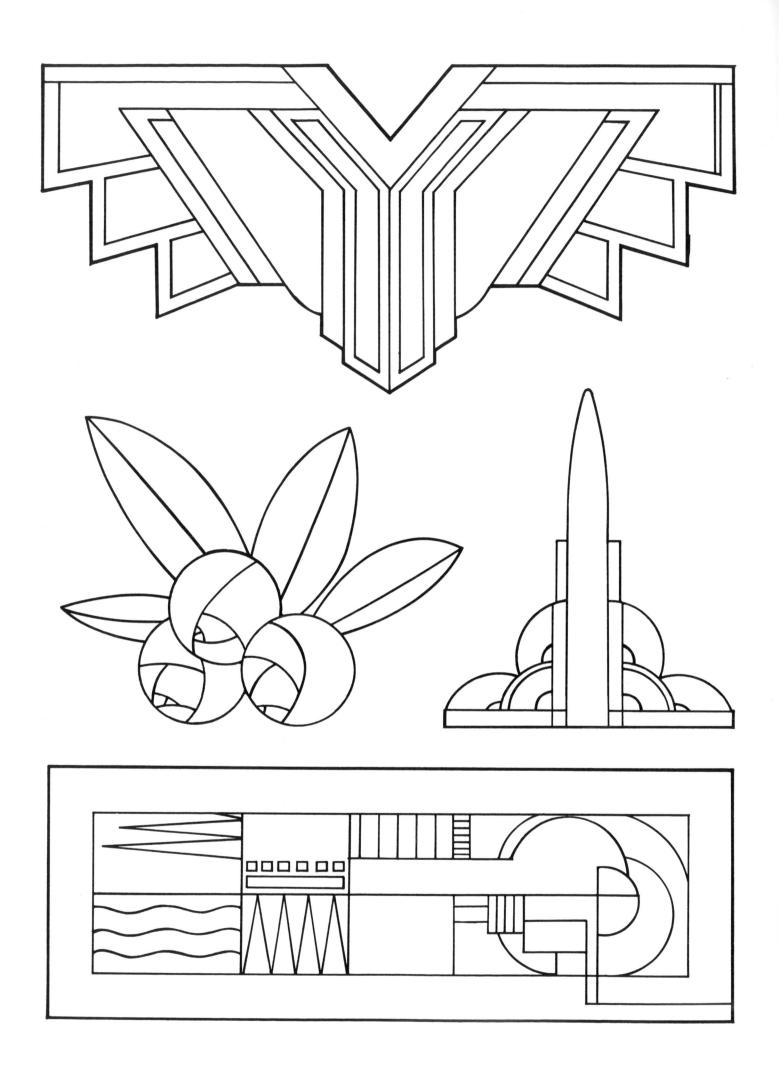

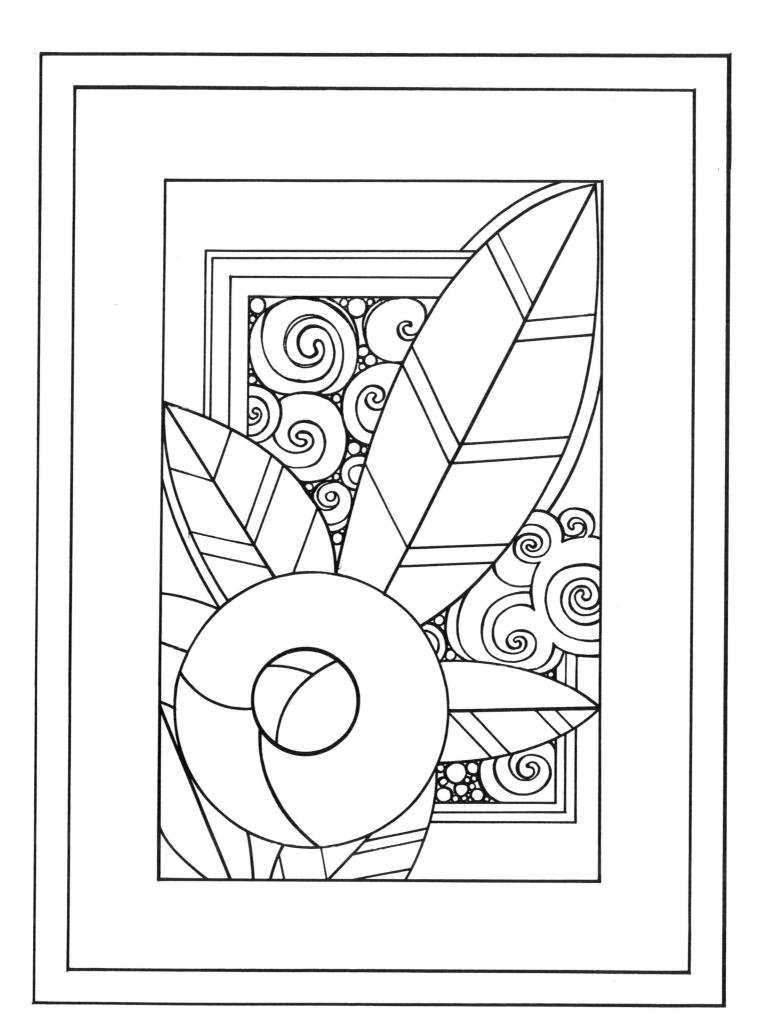

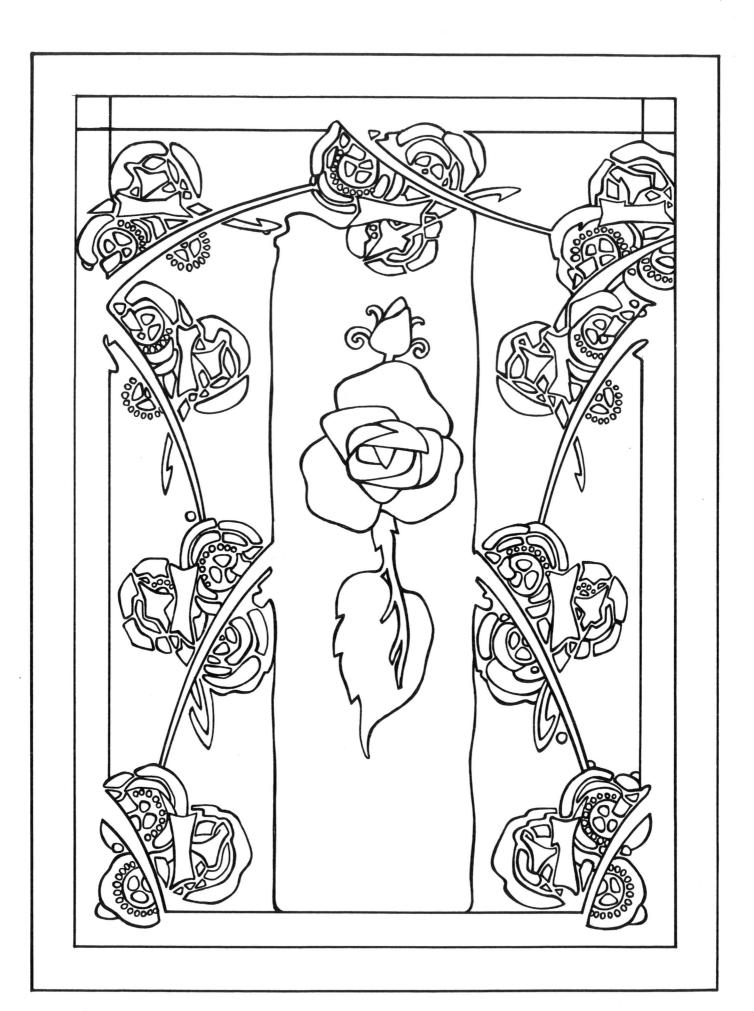

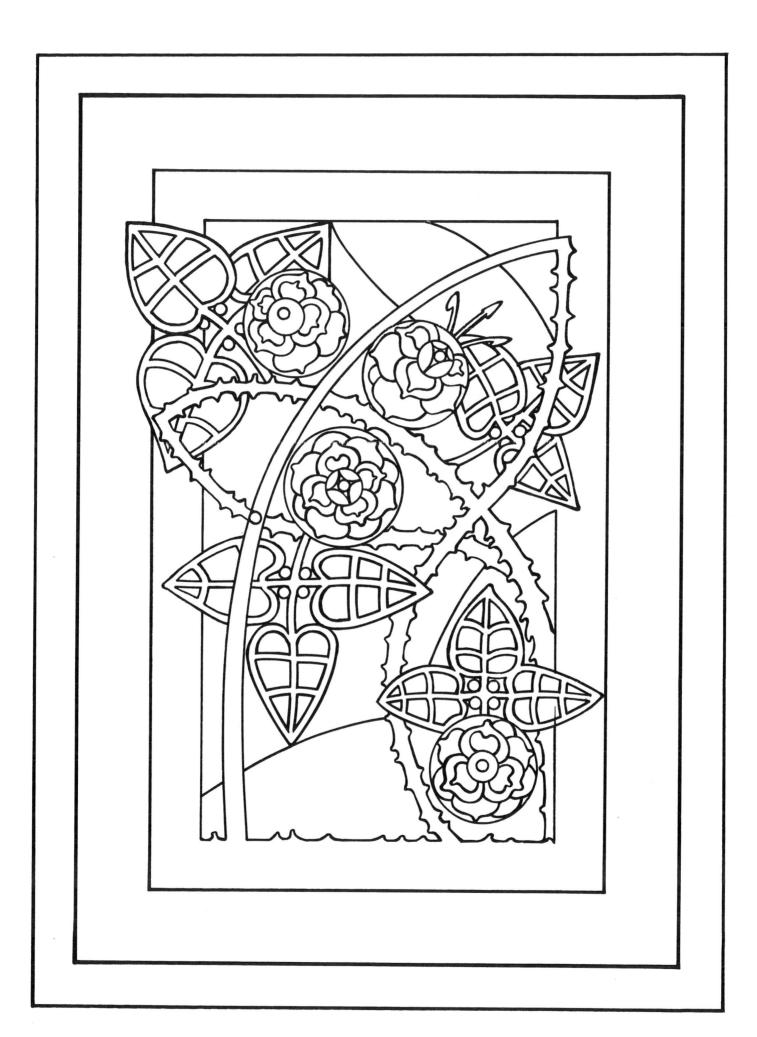

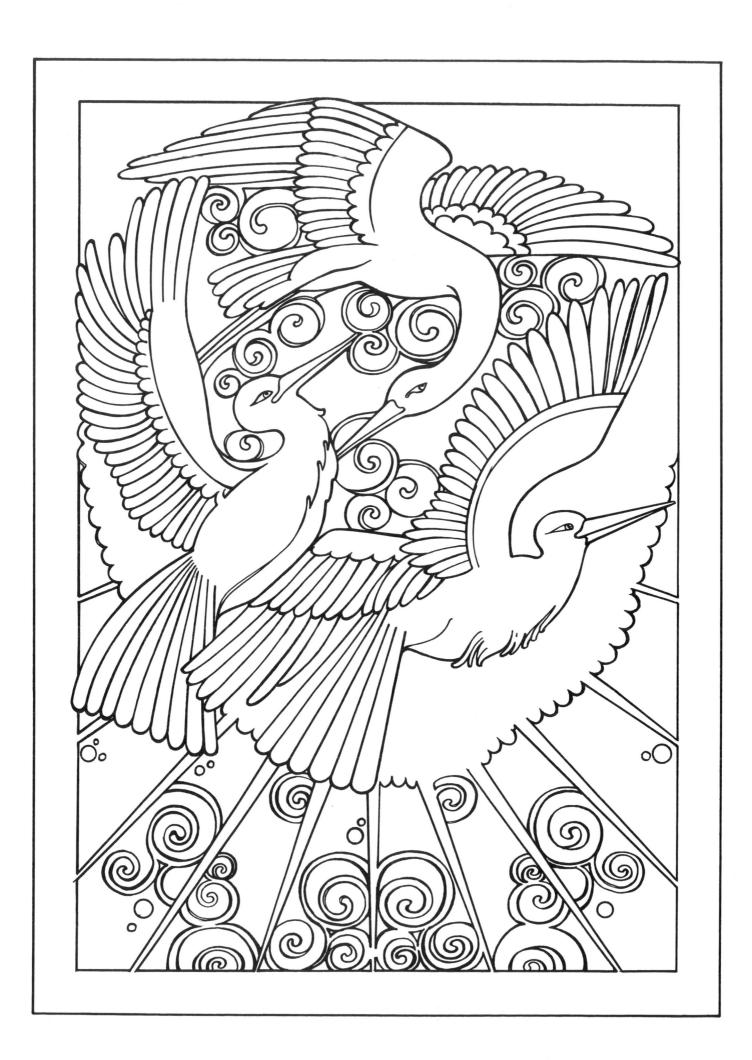